U0026054

The Genius Puzzle Book

數字

國家圖書館出版品預行編目資料

激發潛能！數字推理遊戲145 / 權老師
(Kidoong Kwon)著；陳品芳譯. --
初版. -- 臺北市：臺灣東販, 2019.11
184面；12.8×18.8公分
ISBN 978-986-511-164-9(平裝)

1.數學遊戲

997.6 108016506

Original Title: 더 지니어스 퍼즐북: 숫자
The Genius Puzzle Book: Number
Copyright © 2018 Kidoong Kwon
All rights reserved.
Original Korean edition published by Gilbut Publishing Co., Ltd., Seoul, Korea
Traditional Chinese Translation Copyright © 2019 by Taiwan TOHAN Co., Ltd.
This Traditional Chinese Language edition published by arranged with
Gilbut Publishing Co., Ltd. through MJ Agency

激發潛能！數字推理遊戲145

2019年11月1日初版第一刷發行

作　　　者　　權老師（Kidoong Kwon）
譯　　　者　　陳品芳
編　　　輯　　曾羽辰
美 術 編 輯　　竇元玉
發 行 人　　南部裕
發 行 所　　台灣東販股份有限公司
　　　　　　　＜地址＞台北市南京東路4段130號2F-1
　　　　　　　＜電話＞(02)2577-8878
　　　　　　　＜傳真＞(02)2577-8896
　　　　　　　＜網址＞http://www.tohan.com.tw
郵 撥 帳 號　　1405049-4
法 律 顧 問　　蕭雄淋律師
總 經 銷　　聯合發行股份有限公司
　　　　　　　＜電話＞(02)2917-8022

TOHAN

THE GENIUS PUZZLE BOOK

激發潛能！
數字推理遊戲
★★★ 145 ★★★

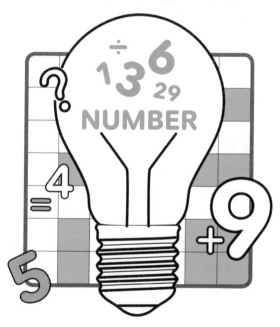

解益智謎題有什麼好處？

喚醒大腦，培養專注力！

習慣於網路搜尋的現代人，很少有動腦的機會。剛才聽到的驚人新聞、剛才見到的人叫什麼名字也都很快就會忘記。現在大家一起放下智慧型手機，來解益智謎題吧！刺激大腦的同時，也可以提升每下愈況的專注力與記憶力。將空格填滿，解出正確答案，喚醒你沉睡的成就感與潛力。

具抗壓效果，忘卻擔憂與煩惱！

每個人都有大大小小的煩惱，即使想要放空休息一下，腦海中卻總是會不斷有想法浮現。但解益智謎題時，只能專注在問題上，讓我們可以不再去想這些煩心的事，反而能夠享受投入某件事的喜悅，讓壓力煙消雲散。

與家人、朋友共度愉快時光！

大家小時候，是不是都有在紙上畫賓果或五子棋來玩的經驗呢？不要坐在一起各滑各的手機，試著集合眾人之力來場愉快的遊戲吧。比賽誰比較快把題目解出來很有趣，合力解開一個謎題也會很有成就感。

《激發潛能！數字推理遊戲145》簡介

本書共有5種數字謎題。包括我們熟悉的數獨、在許多不同的條件下，填入數字湊出正確答案的數謎、看著演算符號找出正確答案的算式數謎、利用西洋棋規則發展出來的騎士巡邏，以及一直以來都很受歡迎的魔方陣，5種益智遊戲交替出現，讓各位讀者解題的同時也不失新鮮感。

對於比起心算，更熟悉透過電腦或計算機來計算的我們來說，與數字相關的益智遊戲雖然不足掛齒，但卻能帶給我們幸福。不光是原本就喜歡數字的人，平時不喜歡數字的人，也能夠藉此了解到數字沒有模糊地帶的魅力與樂趣。跟沒有正確答案的人生難題不同，益智遊戲有著清楚明確的規則以及正確答案，答對的時候自然會感到開心，即使錯了也可以用輕鬆的心情繼續挑戰下去，直到解出正確答案為止。

書中的每個問題都會標示難易度，整體來說這本書越往後難度就越高。可以依照順序解題，如果特別喜歡某一種類型的問題，也可以針對單一題型解答。不需要什麼準備，只要有清晰的思考能力和明確的判斷力就夠了。

開始吧，讓我們一起挑戰看看！

數獨

❶ 數獨謎題有6×6或是9×9兩種。

❷ 6×6數獨是將6個小的2×3宮格拼在一起，9×9數獨則是9個小的3×3宮格拼在一起。

❸ 6×6數獨是在2×3空格內，填入數字1~6。9×9數獨則是在3×3空格內填入數字1~9，每一行、列的數字不能重複，只能出現一次。

❹ 遵守規則，將空格填滿。

TIP 從有最多數字的地方開始解會比較簡單。

8			7		8	9		
	7		6			2	8	5
	1		2	9	8			7
	2		3		6	7		4
7		3	1	4				
4			9		2			3
9	8			2	7	4		
	3	4	8			5		9
	5	7		3			2	8

魔方陣

❶ 魔方陣的橫向、縱向、對角線的各別總和必須要一樣。

❷ 4×4的魔方陣可填入數字1~16，5×5的魔方陣則可填入數字1~25，數字不可重複。

❸ 在數字不重複的前提下將空格填滿。

TIP 從有最多數字的那行或列開始解比較簡單。魔方陣的行、列、對角線總和會是一樣的數字。

13	2		
		6	9
	11	10	5
1			

算式數謎

❶ 在空格內填入數字1~9，不能重複。

❷ 用橫向與縱向的運算符號計算，算出來的結果必須符合右側或下方的數字。

❸ 在數字不重複的前提下將空格填滿。

TIP 從有數字的那行或列開始解，算出其他的數字是什麼。

	+		+		=	6
+		+		+		
	+	6	+		=	15
+		+		+		
	+		+	7	=	24
=		=		=		
15		15		15		

騎士巡邏

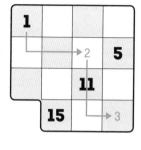

❶ 題目是參考西洋棋盤與西洋棋中的騎士設計。

❷ 騎士必須依照西洋棋的規則移動（騎士必須往上下左右方向，跳過1格的對角線位置移動，路徑會呈現「L」形）。

❸ 方格內的數字，就是騎士移動的順序。

❹ 騎士必須經過棋盤上寫有規定數字的格子。

❺ 要考量好移動的位置，讓騎士可以經過棋盤上所有格子。

TIP 先確認好格子內已經有的數字，思考要如何從上一個數字移動到下一個數字。

數謎

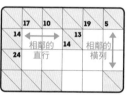

❶ 數謎是由數字組成的不規則型謎題。

❷ 要在「相鄰的直行」與「相鄰的橫列」中，填入不重複的數字1～9（沒有相鄰的行和列數字可以重複）。

❸ 相鄰的直行總和，必須等於空格左邊三角形內的數字；相鄰的橫列總和，必須等於空格上方三角形內的數字。

❹ 按照規則將空格填滿。

TIP 從小的數字開始填，先將可以算出已知總和的數字組合都寫出來。

Genius挑戰等級 LEVEL 1 LEVEL 2 LEVEL 3

等級 1：初級，給初學者的入門題目

等級 2：中級，給益智遊戲愛好者的中等題目

等級 3：高級，給熟悉益智謎題與遊戲愛好者的高級題目

目次

PUZZLE
問題

1 數獨

請試著填滿下方數獨題目的空格。分別在每個2×3區塊中填入數字1～6，橫向與縱向的6個空格中，每個數字只能填入一次，不得重複。

LEVEL
1

		3	5		
1					6
	2			3	
	4			6	
6					1
		4	6		

正確答案 157p

2 魔方陣

日期

時間　　　　分

請試著填滿下方魔方陣的空格。橫向、縱向、對角線內數字各別加起來的總和必須相同，在空格中填入數字1～16，每個數字只能填入一次，不得重複。

LEVEL
1

13	2		
		6	9
	11	10	5
1			

正確答案 157p

請配合題目中的運算符號填入數字，讓最後計算出來的結果與右側、下方的數字相等。空格中必須填入數字1～9，每個數字只能填入一次，不得重複。

LEVEL 2

	+		+		=	6
+		+		+		
	+	6	+		=	15
+		+		+		
	+		+	7	=	24
=		=		=		
15		15		15		

正確答案 157p

4 騎士巡邏

日期

時間 分

請想辦法讓騎士走完所有的格子,並依照騎士行經格子的順序填入數字。參考西洋棋的規則,騎士必須往上下左右方向,跳過1格的對角線位置移動(路徑會呈現L形)。

LEVEL
1

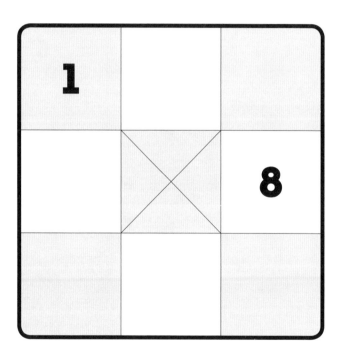

正確答案 157p

日期 _____

時間 _____ 分

請在空格中填入數字，讓最後總和等於三角形內所標示的數字。
相鄰的橫向空格數字加總，必須等於空格左邊三角形內的數字；
相鄰的縱向空格數字加總，必須等於空格上方三角形內的數字。
空格中必須填入數字1～9，相鄰的行列每個數字只能填入一次，
不得重複。

LEVEL
2

	17	10		19	5
14			13		
		14			
24					
		14			

正確答案 157p

日期

時間　　　分

請試著填滿下方數獨題目的空格。分別在每個2×3區塊中填入數字1〜6，橫向與縱向的6個空格中，每個數字只能填入一次，不得重複。

			4	2	
3					6
	2			5	
	1			2	
2					3
		6	1		

正確答案 157p

7 騎士巡邏

請想辦法讓騎士走完所有的格子，並依照騎士行經格子的順序填入數字。參考西洋棋的規則，騎士必須往上下左右方向，跳過1格的對角線位置移動（路徑會呈現L形）。

LEVEL 1

正確答案 158p

8 魔方陣

請試著填滿下方魔方陣的空格。橫向、縱向、對角線內數字各別加起來的總和必須相同，在空格中填入數字1～16，每個數字只能填入一次，不得重複。

LEVEL
1

	14	9	
	11	16	
	1		15
13			10

正確答案 158p

請試著填滿下方數獨題目的空格。分別在每個2×3區塊中填入數字1～6，橫向與縱向的6個空格中，每個數字只能填入一次，不得重複。

LEVEL
1

2					4
	5			1	
		3	1		
		4	2		
	4			2	
6					5

正確答案 158p

10 數謎

請在空格中填入數字，讓最後總和等於三角形內所標示的數字。
相鄰的橫向空格數字加總，必須等於空格左邊三角形內的數字；
相鄰的縱向空格數字加總，必須等於空格上方三角形內的數字。
空格中必須填入數字1～9，相鄰的行列每個數字只能填入一次，
不得重複。

LEVEL
2

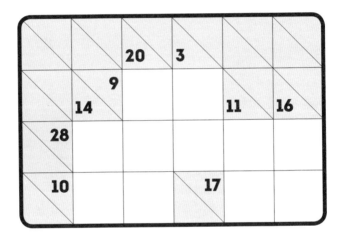

正確答案 158p

請配合題目中的運算符號填入數字，讓最後計算出來的結果與右側、下方的數字相等。空格中必須填入數字1～9，每個數字只能填入一次，不得重複。

LEVEL
1

	+	5	+		=	19
+		+		+		
	+		+	7	=	10
+		+		+		
4	+		+		=	16
=		=		=		
11		10		24		

正確答案 158p

12 騎士巡邏

請想辦法讓騎士走完所有的格子，並依照騎士行經格子的順序填入數字。參考西洋棋的規則，騎士必須往上下左右方向，跳過1格的對角線位置移動（路徑會呈現L形）。

LEVEL 1

正確答案 158p

日期

時間　　　分

請試著填滿下方數獨題目的空格。分別在每個2×3區塊中填入數字1～6，橫向與縱向的6個空格中，每個數字只能填入一次，不得重複。

LEVEL
1

3					6
		4	3		
	1			6	
	2			4	
		1	6		
2					5

正確答案 159p

請試著填滿下方魔方陣的空格。橫向、縱向、對角線內數字各別加起來的總和必須相同，在空格中填入數字1～16，每個數字只能填入一次，不得重複。

LEVEL
1

			10
2	16	11	
12	6		
		14	4

正確答案 159p

請在空格中填入數字，讓最後總和等於三角形內所標示的數字。
相鄰的橫向空格數字加總，必須等於空格左邊三角形內的數字；
相鄰的縱向空格數字加總，必須等於空格上方三角形內的數字。
空格中必須填入數字1～9，相鄰的行列每個數字只能填入一次，
不得重複。

正確答案 159p

請想辦法讓騎士走完所有的格子，並依照騎士行經格子的順序填入數字。參考西洋棋的規則，騎士必須往上下左右方向，跳過1格的對角線位置移動（路徑會呈現L形）。

LEVEL 1

日期
時間　　　分

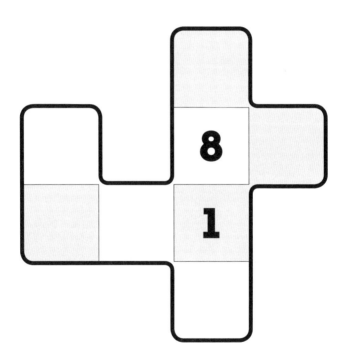

正確答案 159p

17 算式數謎

LEVEL
1

請配合題目中的運算符號填入數字，讓最後計算出來的結果與右側、下方的數字相等。空格中必須填入數字1～9，每個數字只能填入一次，不得重複。

日期 _____
時間 _____ 分

	+		+	9	=	19
+		+		+		
	+		+		=	16
+		+		+		
7	+		+		=	10
=		=		=		
16		11		18		

正確答案 159p

27

請試著填滿下方數獨題目的空格。分別在每個2×3區塊中填入數字1～6，橫向與縱向的6個空格中，每個數字只能填入一次，不得重複。

		2	3		
6					5
	3			6	
	6			1	
1					2
		4	6		

正確答案 159p

19 騎士巡邏

請想辦法讓騎士走完所有的格子，並依照騎士行經格子的順序填入數字。參考西洋棋的規則，騎士必須往上下左右方向，跳過1格的對角線位置移動（路徑會呈現L形）。

LEVEL

1

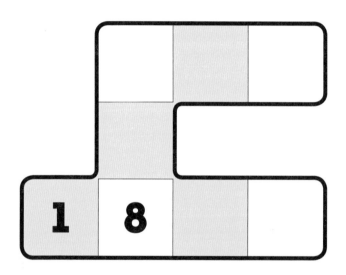

正確答案 160p

20 數謎

請在空格中填入數字，讓最後總和等於三角形內所標示的數字。
相鄰的橫向空格數字加總，必須等於空格左邊三角形內的數字；
相鄰的縱向空格數字加總，必須等於空格上方三角形內的數字。
空格中必須填入數字1～9，相鄰的行列每個數字只能填入一次，
不得重複。

LEVEL
2

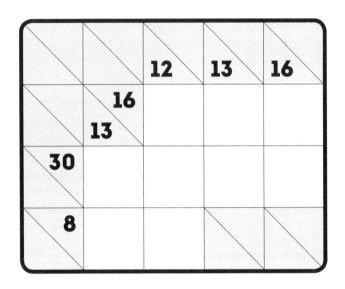

正確答案 160p

請配合題目中的運算符號填入數字，讓最後計算出來的結果與右側、下方的數字相等。空格中必須填入數字1～9，每個數字只能填入一次，不得重複。

LEVEL
1

	+	6	+		=	14
+		+		+		
8	+		+		=	19
+		+		+		
	+		+	7	=	12
=		=		=		
12		19		14		

正確答案 160p

請試著填滿下方魔方陣的空格。橫向、縱向、對角線內數字各別加起來的總和必須相同，在空格中填入數字1～16，每個數字只能填入一次，不得重複。

LEVEL
1

1			11
15			5
12		13	
	9	3	

正確答案 160p

數獨

請試著填滿下方數獨題目的空格。分別在每個3×3區塊中填入數字1～9，橫向與縱向的9個空格中，每個數字只能填入一次，不得重複。

LEVEL
2

8			7		3	9		
	7		6			2	8	5
	1		2	9	8			7
	2		3		6	7		4
7		3	1	4				
4			9		2			3
9	8			2	7	4		
	3	4	8			5		9
	5	7		3			2	8

正確答案 160p

日期

時間　　　　分

請配合題目中的運算符號填入數字，讓最後計算出來的結果與右側、下方的數字相等。空格中必須填入數字1～9，每個數字只能填入一次，不得重複。

LEVEL
1

	+	9	+		=	12
+		+		+		
	+		+		=	17
+		+		+		
7	+		+		=	16
=		=		=		
14		16		15		

正確答案 160,161p

34

25 騎士巡邏

日期

時間　　　分

請想辦法讓騎士走完所有的格子，並依照騎士行經格子的順序填入數字。參考西洋棋的規則，騎士必須往上下左右方向，跳過1格的對角線位置移動（路徑會呈現L形）。

LEVEL
1

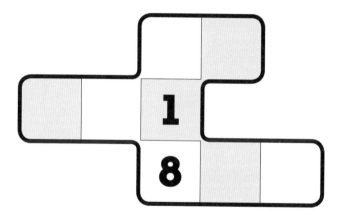

正確答案 161p

26 數謎

LEVEL
2

請在空格中填入數字，讓最後總和等於三角形內所標示的數字。
相鄰的橫向空格數字加總，必須等於空格左邊三角形內的數字；
相鄰的縱向空格數字加總，必須等於空格上方三角形內的數字。
空格中必須填入數字1～9，相鄰的行列每個數字只能填入一次，
不得重複。

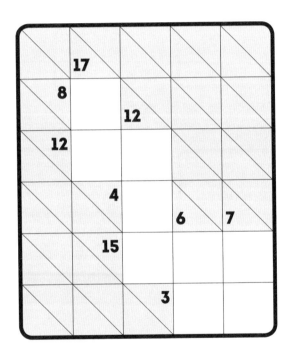

正確答案 161p

36

請試著填滿下方數獨題目的空格。分別在每個3×3區塊中填入數字1～9，橫向與縱向的9個空格中，每個數字只能填入一次，不得重複。

LEVEL
2

	8	4			1	2	3	9
9		7	3	2		6		
1		2		4	9			5
								2
			1	7		8		6
	1			8			7	
	9	5	8		7	3	6	4
8	4	6	9	3				7
		1	4	6			5	8

正確答案 161p

日期

時間　　　分

請想辦法讓騎士走完所有的格子，並依照騎士行經格子的順序填入數字。參考西洋棋的規則，騎士必須往上下左右方向，跳過1格的對角線位置移動（路徑會呈現L形）。

LEVEL
2

正確答案 161p

29 魔方陣

請試著填滿下方魔方陣的空格。橫向、縱向、對角線內數字各別加起來的總和必須相同，在空格中填入數字1～16，每個數字只能填入一次，不得重複。

LEVEL
1

6			
	16		2
15			8
	5	14	11

正確答案 161p

39

30 算式數謎

請配合題目中的運算符號填入數字，讓最後計算出來的結果與右側、下方的數字相等。空格中必須填入數字1～9，每個數字只能填入一次，不得重複。

LEVEL
2

	+		+		=	16
+		+		+		
7	+		+		=	19
+		+		+		
	+	1	+		=	10
=		=		=		
13		18		14		

正確答案 162p

31 騎士巡邏

日期

時間　　　　分

請想辦法讓騎士走完所有的格子，並依照騎士行經格子的順序填入數字。參考西洋棋的規則，騎士必須往上下左右方向，跳過1格的對角線位置移動（路徑會呈現L形）。

LEVEL
2

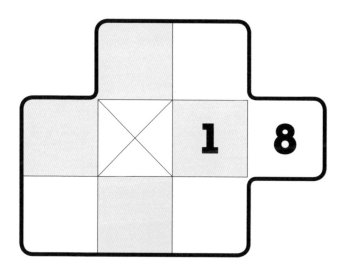

正確答案 162p

32 數謎

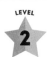

請在空格中填入數字，讓最後總和等於三角形內所標示的數字。
相鄰的橫向空格數字加總，必須等於空格左邊三角形內的數字；
相鄰的縱向空格數字加總，必須等於空格上方三角形內的數字。
空格中必須填入數字1～9，相鄰的行列每個數字只能填入一次，
不得重複。

正確答案 162p

33 數獨

請試著填滿下方數獨題目的空格。分別在每個3×3區塊中填入數字1～9，橫向與縱向的9個空格中，每個數字只能填入一次，不得重複。

LEVEL
2

	5			7	8	3		4
	4				1	8		
			2				1	7
9			6		3	4		1
8		6	4	1	5		3	9
	1	3		9				6
5	9	1	7					
2	6	4	5					8
3	8	7		4	6			2

正確答案 162p

43

請試著填滿下方魔方陣的空格。橫向、縱向、對角線內數字各別加起來的總和必須相同，在空格中填入數字1～16，每個數字只能填入一次，不得重複。

LEVEL
1

	14	5	
	7	16	
	1		8
6			13

正確答案 162p

35 數謎

日期
時間　　　分

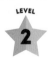

LEVEL
2

請在空格中填入數字，讓最後總和等於三角形內所標示的數字。
相鄰的橫向空格數字加總，必須等於空格左邊三角形內的數字；
相鄰的縱向空格數字加總，必須等於空格上方三角形內的數字。
空格中必須填入數字1～9，相鄰的行列每個數字只能填入一次，
不得重複。

正確答案 162p

日期
時間　　　分

請試著填滿下方數獨題目的空格。分別在每個3×3區塊中填入數字1～9，橫向與縱向的9個空格中，每個數字只能填入一次，不得重複。

LEVEL
2

7		5	1	9				6
					5	3		
3		6	8	4				9
2		7	3	1	9	6		
1		4		5		9		3
			7	6				
6	5	3	4		1		9	2
8			9		6			1
	7	1		3	2		6	4

正確答案 163p

騎士巡邏

日期
時間　　　分

請想辦法讓騎士走完所有的格子，並依照騎士行經格子的順序填入數字。參考西洋棋的規則，騎士必須往上下左右方向，跳過1格的對角線位置移動（路徑會呈現L形）。

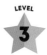

LEVEL
3

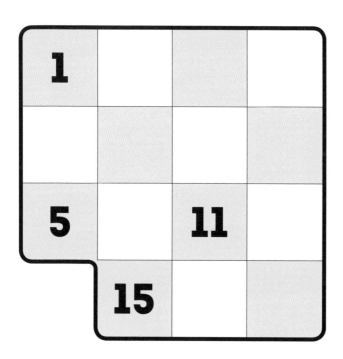

正確答案 163p

日期
時間　　　分

請配合題目中的運算符號填入數字，讓最後計算出來的結果與右側、下方的數字相等。空格中必須填入數字1～9，每個數字只能填入一次，不得重複。

LEVEL
1

	+		+		=	19
+		+		+		
	+		+	7	=	11
+		+		+		
	+	4	+		=	15
=		=		=		
14		9		22		

正確答案 163p

39 數謎

時間　　　　分

請在空格中填入數字，讓最後總和等於三角形內所標示的數字。
相鄰的橫向空格數字加總，必須等於空格左邊三角形內的數字；
相鄰的縱向空格數字加總，必須等於空格上方三角形內的數字。
空格中必須填入數字1～9，相鄰的行列每個數字只能填入一次，
不得重複。

LEVEL
2

	16	13	15	18
30				
15				
		17		

正確答案 163p

49

日期

時間　　　　分

請試著填滿下方數獨題目的空格。分別在每個3×3區塊中填入數字1～9，橫向與縱向的9個空格中，每個數字只能填入一次，不得重複。

LEVEL
2

7	1			4		9		8
2	3	9				4		1
	4	8				5	3	
		1				7	8	
8	6		2			3	1	
	9	7	6		1			
9	5	6	1			8		7
1	7		8	9	4			
4	8					1	9	3

正確答案 163p

數謎

日期

時間　　　　分

請在空格中填入數字，讓最後總和等於三角形內所標示的數字。
相鄰的橫向空格數字加總，必須等於空格左邊三角形內的數字；
相鄰的縱向空格數字加總，必須等於空格上方三角形內的數字。
空格中必須填入數字1~9，相鄰的行列每個數字只能填入一次，
不得重複。

LEVEL
2

正確答案 163p

請試著填滿下方數獨題目的空格。分別在每個3×3區塊中填入數字1～9，橫向與縱向的9個空格中，每個數字只能填入一次，不得重複。

	5	4				1	7	
		3	5			8	9	4
	7		1	4				6
2			9	1	6			7
4		1	7					2
	9	7			4			1
3	8	2				6	1	5
7	1	6		8	5			
5		9	6	3				8

正確答案 164p

43 騎士巡邏

請想辦法讓騎士走完所有的格子，並依照騎士行經格子的順序填入數字。參考西洋棋的規則，騎士必須往上下左右方向，跳過1格的對角線位置移動（路徑會呈現L形）。

LEVEL 3

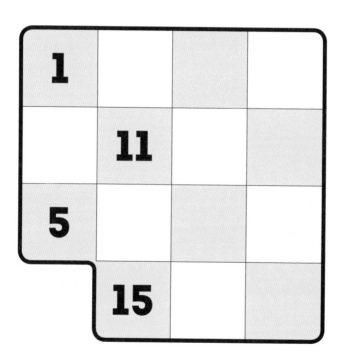

正確答案 164p

日期

時間　　　分

請試著填滿下方魔方陣的空格。橫向、縱向、對角線內數字各別加起來的總和必須相同，在空格中填入數字1～16，每個數字只能填入一次，不得重複。

LEVEL
1

7			16
14			
	13	6	3
	8		10

正確答案 164p

45 數獨

請試著填滿下方數獨題目的空格。分別在每個3×3區塊中填入數字1～9，橫向與縱向的9個空格中，每個數字只能填入一次，不得重複。

LEVEL
2

			9	1	7	4	3	
	3	6	4	2		9	5	1
1		9					2	7
9				7			6	
8	1		2		9	7		3
6		3			4			
		1		9	2			
3	5		7			1		2
		7	3	5	1		8	4

正確答案 164p

55

數謎

日期

時間　　　分

請在空格中填入數字，讓最後總和等於三角形內所標示的數字。
相鄰的橫向空格數字加總，必須等於空格左邊三角形內的數字；
相鄰的縱向空格數字加總，必須等於空格上方三角形內的數字。
空格中必須填入數字1～9，相鄰的行列每個數字只能填入一次，
不得重複。

LEVEL
1

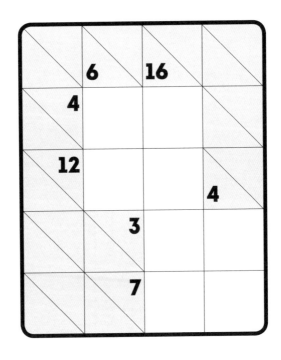

正確答案 164p

請配合題目中的運算符號填入數字，讓最後計算出來的結果與右側、下方的數字相等。空格中必須填入數字1～9，每個數字只能填入一次，不得重複。

LEVEL
1

7	+		+		=	14
+		+		+		
	+		+	4	=	14
+		+		+		
	+	3	+		=	17
=		=		=		
20		6		19		

正確答案 164p

日期

時間　　　分

請試著填滿下方數獨題目的空格。分別在每個3×3區塊中填入數字1～9，橫向與縱向的9個空格中，每個數字只能填入一次，不得重複。

LEVEL
2

4		1		8	7			9
3	8	6	2			7	1	
				1			3	8
1	2		9	5	3			
6					1	4		3
7	3			4		1	9	
5	1	9	8			6		
	6		1		2			5
2	4	7		6				1

正確答案 165p

49 騎士巡邏

日期 ___

時間 ___ 分

請想辦法讓騎士走完所有的格子,並依照騎士行經格子的順序填入數字。參考西洋棋的規則,騎士必須往上下左右方向,跳過1格的對角線位置移動(路徑會呈現L形)。

LEVEL
2

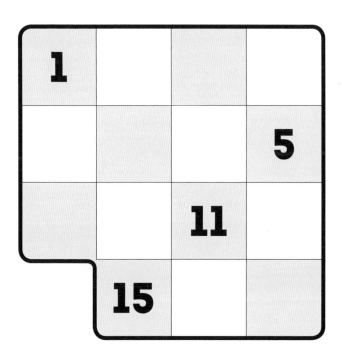

正確答案 165p

請在空格中填入數字，讓最後總和等於三角形內所標示的數字。
相鄰的橫向空格數字加總，必須等於空格左邊三角形內的數字；
相鄰的縱向空格數字加總，必須等於空格上方三角形內的數字。
空格中必須填入數字1～9，相鄰的行列每個數字只能填入一次，
不得重複。

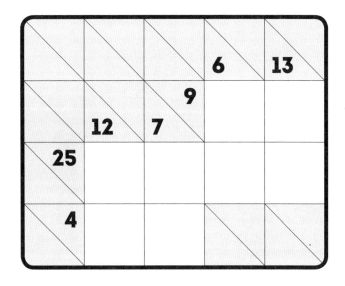

正確答案 165p

數獨

日期

時間　　　分

請試著填滿下方數獨題目的空格。分別在每個3×3區塊中填入數字1～9，橫向與縱向的9個空格中，每個數字只能填入一次，不得重複。

LEVEL
2

7		1		5			2	
5	3	6						
		4	3	1		5		
1	4		2	7		6	8	5
6			1	8			3	4
8	7		6		3			
		8		6	1	2	7	
	1			3		9	5	
	6		5		7		1	

正確答案 165p

日期

時間　　　　分

請配合題目中的運算符號填入數字，讓最後計算出來的結果與右側、下方的數字相等。空格中必須填入數字1～9，每個數字只能填入一次，不得重複。

LEVEL
2

7	+		+		=	18
+		+		+		
	+		+		=	14
+		+		+		
	+	8	+		=	13
=		=		=		
10		16		19		

正確答案 165p

53 魔方陣

請試著填滿下方魔方陣的空格。橫向、縱向、對角線內數字各別加起來的總和必須相同，在空格中填入數字1～16，每個數字只能填入一次，不得重複。

LEVEL
1

	9	2	
	4	11	
	6		3
1			10

正確答案 165p

63

54 數獨

日期

時間　　　　分

LEVEL
2

請試著填滿下方數獨題目的空格。分別在每個3×3區塊中填入數字1～9，橫向與縱向的9個空格中，每個數字只能填入一次，不得重複。

3	5	4		9			7	
	1	8		4	6			9
9	2		7	8		1	5	4
	6	2		3				
5	4					6		
1	3	9					2	
	8	3	9	7	4		6	
		5			2			7
4				6		8		9

正確答案 166p

55 騎士巡邏

請想辦法讓騎士走完所有的格子,並依照騎士行經格子的順序填入數字。參考西洋棋的規則,騎士必須往上下左右方向,跳過1格的對角線位置移動(路徑會呈現L形)。

LEVEL
2

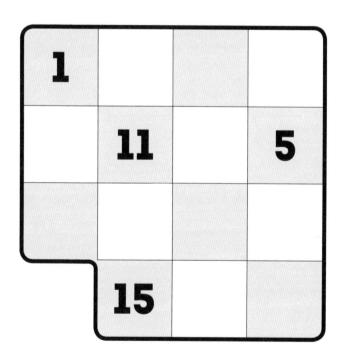

正確答案 166p

日期
時間　　　分

請配合題目中的運算符號填入數字，讓最後計算出來的結果與右側、下方的數字相等。空格中必須填入數字1～9，每個數字只能填入一次，不得重複。

LEVEL
2

7	+		+		=	14
+		+		+		
	+	3	+		=	15
+		+		+		
	+		+		=	16
=		=		=		
16		6		23		

正確答案 166p

日期

時間　　　分

請試著填滿下方數獨題目的空格。分別在每個3×3區塊中填入數字1～9，橫向與縱向的9個空格中，每個數字只能填入一次，不得重複。

LEVEL
2

8	9	7	1		5			6
5	2				3		4	7
		1	2			5		9
1	6	2		5	9	8		3
4		8			6	2		5
		5	7					
	5			9	2			1
2			5				9	
7		9		3		4		

正確答案 166p

58 數謎

日期

時間　　　分

LEVEL
1

請在空格中填入數字，讓最後總和等於三角形內所標示的數字。
相鄰的橫向空格數字加總，必須等於空格左邊三角形內的數字；
相鄰的縱向空格數字加總，必須等於空格上方三角形內的數字。
空格中必須填入數字1～9，相鄰的行列每個數字只能填入一次，
不得重複。

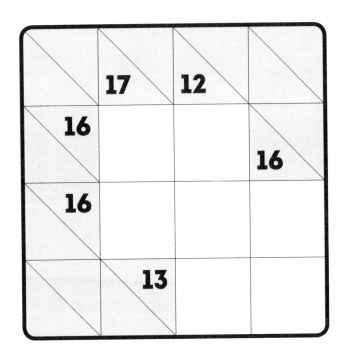

正確答案 166p

59 魔方陣

日期

時間　　　分

請試著填滿下方魔方陣的空格。橫向、縱向、對角線內數字各別加起來的總和必須相同，在空格中填入數字1～16，每個數字只能填入一次，不得重複。

1		12	
15		6	
	11	7	
	5		16

正確答案 166p

騎士巡邏

請想辦法讓騎士走完所有的格子,並依照騎士行經格子的順序填入數字。參考西洋棋的規則,騎士必須往上下左右方向,跳過1格的對角線位置移動(路徑會呈現L形)。

LEVEL
2

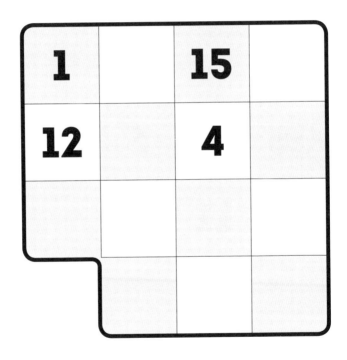

正確答案 167p

數獨

日期
時間　　　　分

請試著填滿下方數獨題目的空格。分別在每個3×3區塊中填入數字1～9，橫向與縱向的9個空格中，每個數字只能填入一次，不得重複。

LEVEL
2

	3		9			7		
8			6	5				
	7	2	4	3		1	5	8
	5			9			6	7
7	6	3	2		8			
		9	7	6	5	4	8	
			6			8	3	
	2		8		7			4
		4	3	1	9	5		

正確答案 167p

62 算式數謎

請配合題目中的運算符號填入數字，讓最後計算出來的結果與右側、下方的數字相等。空格中必須填入數字1～9，每個數字只能填入一次，不得重複。

LEVEL 3

7	+		+		=	14
+		+		+		
	+		+		=	14
+		+		+		
	+		+		=	17
=		=		=		
13		9		23		

正確答案 167p

63 騎士巡邏

請想辦法讓騎士走完所有的格子，並依照騎士行經格子的順序填入數字。參考西洋棋的規則，騎士必須往上下左右方向，跳過1格的對角線位置移動（路徑會呈現L形）。

LEVEL
3

1		**15**	
		4	
			12

正確答案 167p

73

64 數獨

日期

時間　　　分

請試著填滿下方數獨題目的空格。分別在每個3×3區塊中填入數字1～9，橫向與縱向的9個空格中，每個數字只能填入一次，不得重複。

		3	7	4				
	8		1			3	4	6
		1		3		8	7	2
3		7	9			4		5
9	1				2	6		
8			4					9
5		9						
6		8	2		1		5	3
1	3	2	5	9			6	8

正確答案 167p

74

65 魔方陣

請試著填滿下方魔方陣的空格。橫向、縱向、對角線內數字各別加起來的總和必須相同，在空格中填入數字1～16，每個數字只能填入一次，不得重複。

LEVEL
1

16			11
		7	14
	10	13	
	15	12	

正確答案 167p

66 算式數謎

請配合題目中的運算符號填入數字,讓最後計算出來的結果與右側、下方的數字相等。空格中必須填入數字1～9,每個數字只能填入一次,不得重複。

LEVEL
2

	+	7	+		=	12
+		+		+		
	+		+		=	11
+		+		+		
	+		+		=	22
=		=		=		
15		22		8		

正確答案 168p

67 數謎

請在空格中填入數字,讓最後總和等於三角形內所標示的數字。
相鄰的橫向空格數字加總,必須等於空格左邊三角形內的數字;
相鄰的縱向空格數字加總,必須等於空格上方三角形內的數字。
空格中必須填入數字1~9,相鄰的行列每個數字只能填入一次,
不得重複。

LEVEL
1

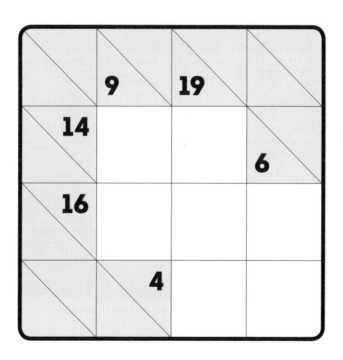

正確答案 168p

請試著填滿下方數獨題目的空格。分別在每個3×3區塊中填入數字1～9，橫向與縱向的9個空格中，每個數字只能填入一次，不得重複。

LEVEL
2

4	5		3				6	2
8	7	6		1	2	3	9	
3	1	2		6			7	
1					9	7		
			2				4	
9		8	7					
5			8	2		6		9
6		1	5	9	7	4	2	
	9	4	1					

正確答案 168p

69 魔方陣

請試著填滿下方魔方陣的空格。橫向、縱向、對角線內數字各別加起來的總和必須相同，在空格中填入數字1～16，每個數字只能填入一次，不得重複。

LEVEL
1

			16
14	7		
8	13	10	
		15	6

正確答案 168p

日期

時間　　　　分

請想辦法讓騎士走完所有的格子，並依照騎士行經格子的順序填入數字。參考西洋棋的規則，騎士必須往上下左右方向，跳過1格的對角線位置移動（路徑會呈現L形）。

LEVEL
2

1		15	
	4	11	

正確答案 168p

請配合題目中的運算符號填入數字，讓最後計算出來的結果與右側、下方的數字相等。空格中必須填入數字1～9，每個數字只能填入一次，不得重複。

LEVEL
2

	+		+	3	=	9
+		+		+		
	+	6	+		=	23
+		+		+		
7	+		+		=	13
=		=		=		
17		13		15		

正確答案 169p

請試著填滿下方數獨題目的空格。分別在每個3×3區塊中填入數字1～9，橫向與縱向的9個空格中，每個數字只能填入一次，不得重複。

LEVEL
2

	3	2		1		9		6
							4	2
	4	5			9		7	
4			1		8		3	
1			6	5				
2	5	9	7	3			1	
7	9	1			5			3
5	2			7	3	1		
	6	8	9	4		5	2	

正確答案 169p

73 數謎

請在空格中填入數字，讓最後總和等於三角形內所標示的數字。
相鄰的橫向空格數字加總，必須等於空格左邊三角形內的數字；
相鄰的縱向空格數字加總，必須等於空格上方三角形內的數字。
空格中必須填入數字1~9，相鄰的行列每個數字只能填入一次，
不得重複。

LEVEL
2

	11	18	17
23			
7			
	16		

正確答案 169p

74 騎士巡邏

日期
時間　　　分

請想辦法讓騎士走完所有的格子，並依照騎士行經格子的順序填入數字。參考西洋棋的規則，騎士必須往上下左右方向，跳過1格的對角線位置移動（路徑會呈現L形）。

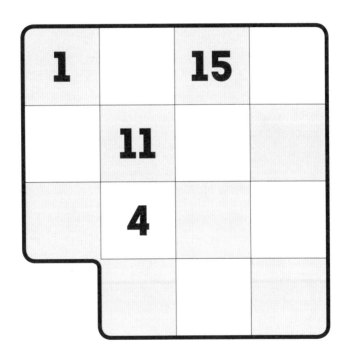

正確答案 169p

75 數獨

請試著填滿下方數獨題目的空格。分別在每個3×3區塊中填入數字1～9，橫向與縱向的9個空格中，每個數字只能填入一次，不得重複。

9			7	5				
2	5	6	1	8		9		4
			6	9			2	5
6	1	8				2	4	9
5		9	8		6	3		7
	7	4	2				6	
		2				7		
8		7		2	1	4	5	
		5		6				

正確答案 169p

請配合題目中的運算符號填入數字，讓最後計算出來的結果與右側、下方的數字相等。空格中必須填入數字1～9，每個數字只能填入一次，不得重複。

LEVEL
1

	+	1	+		=	8
+		+		+		
7	+		+		=	22
+		+		+		
	+		+		=	15
=		=		=		
13		18		14		

正確答案 169p

請試著填滿下方魔方陣的空格。橫向、縱向、對角線內數字各別加起來的總和必須相同，在空格中填入數字1～16，每個數字只能填入一次，不得重複。

LEVEL
1

	15	8	10
12			
14		11	
	9		16

正確答案 170p

日期

時間　　　　分

請想辦法讓騎士走完所有的格子，並依照騎士行經格子的順序填入數字。參考西洋棋的規則，騎士必須往上下左右方向，跳過1格的對角線位置移動（路徑會呈現L形）。

LEVEL

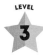

3

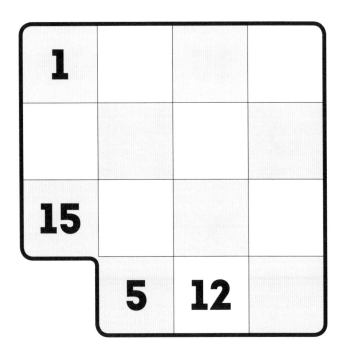

正確答案 170p

數獨

日期

時間　　　　分

請試著填滿下方數獨題目的空格。分別在每個3×3區塊中填入數字1～9，橫向與縱向的9個空格中，每個數字只能填入一次，不得重複。

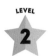

1		2	9					
9	5		8	7	6			2
4	7	6	5				9	
	2		4	9			3	6
	9		6					1
3		4		8	7	2		9
5		9	2	4				3
2			3				1	
6	3	8						4

正確答案 170p

數謎

請在空格中填入數字，讓最後總和等於三角形內所標示的數字。
相鄰的橫向空格數字加總，必須等於空格左邊三角形內的數字；
相鄰的縱向空格數字加總，必須等於空格上方三角形內的數字。
空格中必須填入數字1～9，相鄰的行列每個數字只能填入一次，
不得重複。

LEVEL
1

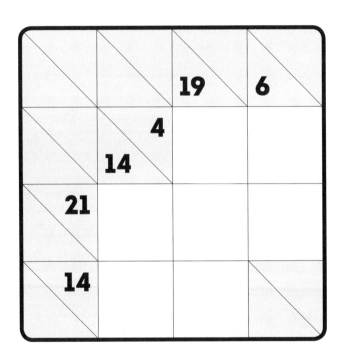

正確答案 170p

算式數謎

日期

時間　　　　分

請配合題目中的運算符號填入數字，讓最後計算出來的結果與右側、下方的數字相等。空格中必須填入數字1～9，每個數字只能填入一次，不得重複。

LEVEL
3

	+		+	3	=	8
+		+		+		
	+	7	+		=	18
+		+		+		
	+		+		=	19
=		=		=		
12		13		20		

正確答案 170p

82 騎士巡邏

日期
時間　　　分

請想辦法讓騎士走完所有的格子，並依照騎士行經格子的順序填入數字。參考西洋棋的規則，騎士必須往上下左右方向，跳過1格的對角線位置移動（路徑會呈現L形）。

LEVEL
2

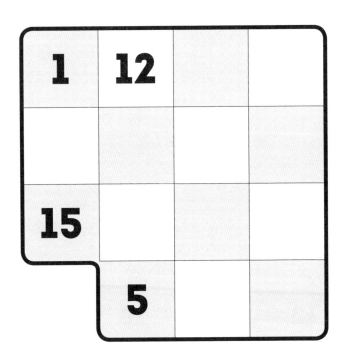

正確答案 170p

數獨

請試著填滿下方數獨題目的空格。分別在每個3×3區塊中填入數字1～9，橫向與縱向的9個空格中，每個數字只能填入一次，不得重複。

LEVEL
2

8		2	7	3				
5	9		6	2				8
4		7	8	1	5	2	9	
7		8	9	6	3		2	5
9		6				3		
							4	9
	8	1		9				4
6			1	4	7		3	2
3			5					

正確答案 171p

請試著填滿下方魔方陣的空格。橫向、縱向、對角線內數字各別加起來的總和必須相同，在空格中填入數字1～25，每個數字只能填入一次，不得重複。

LEVEL
2

11	18	25		
10		19		
		13	20	22
	5	7	14	16
17	24			

正確答案 171p

85 算式數謎

日期

時間　　　分

請配合題目中的運算符號填入數字，讓最後計算出來的結果與右側、下方的數字相等。空格中必須填入數字1～9，每個數字只能填入一次，不得重複。

LEVEL
2

7	+		+		=	16
+		+		+		
	+		+	2	=	12
+		+		+		
	+		+		=	17
=		=		=		
16		10		19		

正確答案 171p

請試著填滿下方數獨題目的空格。分別在每個3×3區塊中填入數字1～9，橫向與縱向的9個空格中，每個數字只能填入一次，不得重複。

日期

時間　　　　分

8			7		3	9		
	7		6			2	8	5
	1		2	9	8			7
	2		3		6	7		4
7		3	1	4				
4			9					3
9	8			2	7	4		
	3	4	8		1			9
	5	7		3			2	8

正確答案 171p

日期

時間　　　分

請想辦法讓騎士走完所有的格子，並依照騎士行經格子的順序填入數字。參考西洋棋的規則，騎士必須往上下左右方向，跳過1格的對角線位置移動（路徑會呈現L形）。

LEVEL
2

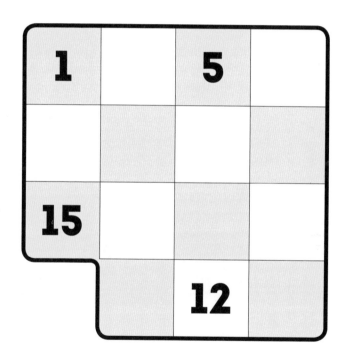

正確答案 171p

88 數獨

請試著填滿下方數獨題目的空格。分別在每個3×3區塊中填入數字1～9，橫向與縱向的9個空格中，每個數字只能填入一次，不得重複。

LEVEL
3

	5		9		8	3		4
	4				1	8		
			2				1	7
9			6		3	4		1
8		6	4	1	5		3	9
	1			9				6
5	9	1	7			6		
2		4	5					8
3	8	7		4	6			2

正確答案 172p

98

日期

時間　　　分

請配合題目中的運算符號填入數字，讓最後計算出來的結果與右側、下方的數字相等。空格中必須填入數字1～9，每個數字只能填入一次，不得重複。

LEVEL
2

	+	7	+		=	21
+		+		+		
3	+		+		=	6
+		+		+		
	+		+		=	18
=		=		=		
16		16		13		

正確答案 172p

請在空格中填入數字，讓最後總和等於三角形內所標示的數字。
相鄰的橫向空格數字加總，必須等於空格左邊三角形內的數字；
相鄰的縱向空格數字加總，必須等於空格上方三角形內的數字。
空格中必須填入數字1～9，相鄰的行列每個數字只能填入一次，
不得重複。

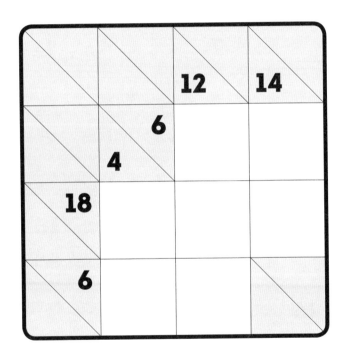

正確答案 172p

91 數獨

日期

時間　　　分

請試著填滿下方數獨題目的空格。分別在每個3×3區塊中填入數字1～9，橫向與縱向的9個空格中，每個數字只能填入一次，不得重複。

LEVEL
3

1	5		8	7		4		
4	2	9		6	1			
6						2		1
	9	5	6	3				
3					5	9		7
2		4	9				5	
		1					2	
	7	6	4		3	1		
8	4			5	6		9	

正確答案 172p

92 騎士巡邏

請想辦法讓騎士走完所有的格子，並依照騎士行經格子的順序填入數字。參考西洋棋的規則，騎士必須往上下左右方向，跳過1格的對角線位置移動（路徑會呈現L形）。

LEVEL
2

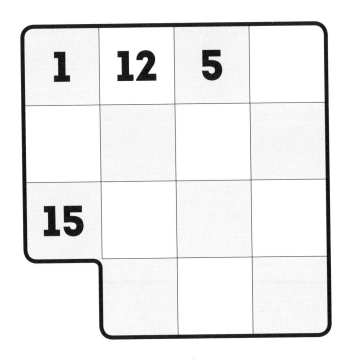

正確答案 172p

日期

時間　　　分

請配合題目中的運算符號填入數字，讓最後計算出來的結果與右側、下方的數字相等。空格中必須填入數字1～9，每個數字只能填入一次，不得重複。

LEVEL
1

7	+		+		=	18
+		+		+		
	+		+	5	=	11
+		+		+		
	+		+		=	16
=		=		=		
10		21		14		

正確答案 172p

94 魔方陣

請試著填滿下方魔方陣的空格。橫向、縱向、對角線內數字各別加起來的總和必須相同，在空格中填入數字1～25，每個數字只能填入一次，不得重複。

LEVEL 2

8	15	21		4
	19	3	10	
5		12	24	
	23			7
	2		13	

正確答案 173p

104

請試著填滿下方數獨題目的空格。分別在每個3×3區塊中填入數字1～9，橫向與縱向的9個空格中，每個數字只能填入一次，不得重複。

LEVEL
2

	5	2	1	9			7	
1				3		6	4	
6	3		5	4			2	9
	6		4	2		7		3
9	1		7			2		
				6				
3				1		9		7
5		1						2
	4	9		7		8	3	

正確答案 173p

請配合題目中的運算符號填入數字，讓最後計算出來的結果與右側、下方的數字相等。空格中必須填入數字1～9，每個數字只能填入一次，不得重複。

LEVEL 1

	+		+	7	=	12
+		+		+		
	+	3	+		=	11
+		+		+		
8	+		+		=	22
=		=		=		
11		16		18		

正確答案 173p

魔方陣

日期
時間　　　分

請試著填滿下方魔方陣的空格。橫向、縱向、對角線內數字各別加起來的總和必須相同，在空格中填入數字1～25，每個數字只能填入一次，不得重複。

LEVEL
2

		1		8
2	23		19	11
		12	3	25
13			6	
	7	18		4

正確答案 173p

請想辦法讓騎士走完所有的格子，並依照騎士行經格子的順序填入數字。參考西洋棋的規則，騎士必須往上下左右方向，跳過 1 格的對角線位置移動（路徑會呈現 L 形）。

LEVEL
2

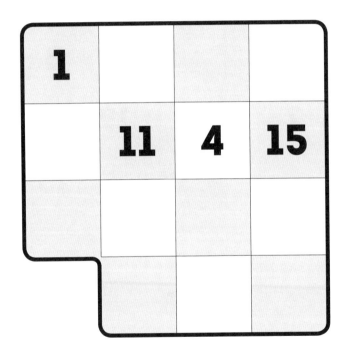

正確答案 173p

99 數獨

LEVEL
2

請試著填滿下方數獨題目的空格。分別在每個3×3區塊中填入數字1～9，橫向與縱向的9個空格中，每個數字只能填入一次，不得重複。

日期
時間　　分

5	7				8	9		
	4	2	6		1	7		
1		9						4
6			8	2				9
4			1	7	9			
9	1			6		2	4	
8	9		5		6		7	
2		1					9	8
	5	4						3

正確答案 **173p**

100 數謎

請在空格中填入數字，讓最後總和等於三角形內所標示的數字。
相鄰的橫向空格數字加總，必須等於空格左邊三角形內的數字；
相鄰的縱向空格數字加總，必須等於空格上方三角形內的數字。
空格中必須填入數字1～9，相鄰的行列每個數字只能填入一次，
不得重複。

LEVEL
1

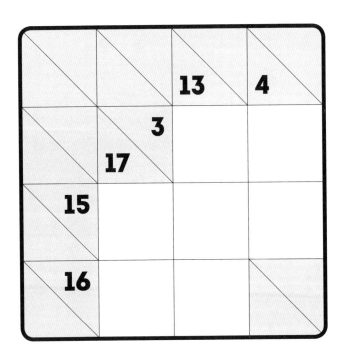

正確答案 174p

算式數謎

日期

時間　　　　分

請配合題目中的運算符號填入數字，讓最後計算出來的結果與右側、下方的數字相等。空格中必須填入數字1～9，每個數字只能填入一次，不得重複。

LEVEL

1

	+		+		=	13
+		+		+		
	+	7	+		=	20
+		+		+		
	+		+	8	=	12
=		=		=		
18		13		14		

102 數獨

請試著填滿下方數獨題目的空格。分別在每個3×3區塊中填入數字1～9，橫向與縱向的9個空格中，每個數字只能填入一次，不得重複。

LEVEL 2

5	2			1	8	6		
	8		3	6	7			4
4	7		9	2		8		
	3			8			1	
	4		1			7		9
8	1		7		2	4		
3			2	4				6
2	9		8					
		4		3	1			

正確答案 174p

103 騎士巡邏

日期

時間 　　 分

請想辦法讓騎士走完所有的格子，並依照騎士行經格子的順序填入數字。參考西洋棋的規則，騎士必須往上下左右方向，跳過1格的對角線位置移動（路徑會呈現L形）。

LEVEL
2

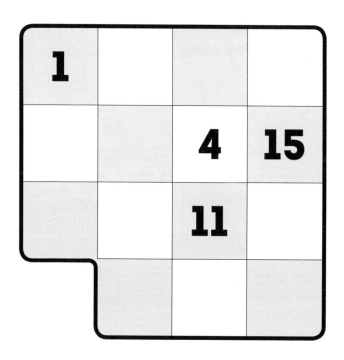

正確答案 174p

日期

時間　　　　分

請試著填滿下方魔方陣的空格。橫向、縱向、對角線內數字各別加起來的總和必須相同，在空格中填入數字1～25，每個數字只能填入一次，不得重複。

LEVEL
2

	7		15	
13			6	
9		12		25
	23	10	19	
20		1	22	8

正確答案 174p

請配合題目中的運算符號填入數字，讓最後計算出來的結果與右側、下方的數字相等。空格中必須填入數字1～9，每個數字只能填入一次，不得重複。

LEVEL
3

	−	1	+		=	7
−		+		−		
9	−		−		=	0
+		+		+		
	+		+	7	=	18
=		=		=		
1		9		9		

正確答案 174p

請試著填滿下方數獨題目的空格。分別在每個3×3區塊中填入數字1～9，橫向與縱向的9個空格中，每個數字只能填入一次，不得重複。

LEVEL
3

5	1							
		8				6	7	1
	2	7	1	6		8		3
	3	2	6	9	1	5		
					5	1		
8		1	2	3	4			
6	4	5	8					9
1			4					5
2					7		1	6

正確答案 175p

107 數謎

請在空格中填入數字，讓最後總和等於三角形內所標示的數字。
相鄰的橫向空格數字加總，必須等於空格左邊三角形內的數字；
相鄰的縱向空格數字加總，必須等於空格上方三角形內的數字。
空格中必須填入數字1～9，相鄰的行列每個數字只能填入一次，
不得重複。

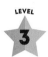

LEVEL
3

正確答案 175p

108 算式數謎

LEVEL
3

請配合題目中的運算符號填入數字，讓最後計算出來的結果與右側、下方的數字相等。空格中必須填入數字1～9，每個數字只能填入一次，不得重複。

	−		+	7	=	4
+		+		−		
2	+		−		=	5
+		+		+		
	+	3	−		=	6
=		=		=		
11		20		2		

正確答案 175p

118

109 數獨

請試著填滿下方數獨題目的空格。分別在每個3×3區塊中填入數字1～9，橫向與縱向的9個空格中，每個數字只能填入一次，不得重複。

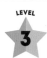

LEVEL
3

		1	5		3		2	8
	5		2	6	4	3		
9	2	3	8		7		4	
		2					6	
1			3		2			5
				7	9		3	2
8	3	5		2				
	7	6			5			9
4		9	7					

正確答案 175p

騎士巡邏

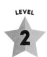

請想辦法讓騎士走完所有的格子，並依照騎士行經格子的順序填入數字。參考西洋棋的規則，騎士必須往上下左右方向，跳過1格的對角線位置移動（路徑會呈現L形）。

LEVEL
2

正確答案 175p

111 算式數謎

請配合題目中的運算符號填入數字，讓最後計算出來的結果與右側、下方的數字相等。空格中必須填入數字1～9，每個數字只能填入一次，不得重複。

LEVEL
2

	+		−	4	=	7
+		+		−		
	+	7	−		=	9
+		−		+		
6	+		+		=	19
=		=		=		
11		11		11		

正確答案 175p

請試著填滿下方數獨題目的空格。分別在每個3×3區塊中填入數字1～9，橫向與縱向的9個空格中，每個數字只能填入一次，不得重複。

LEVEL
3

8	9	7	1					6
5	2				3		4	7
		1	2			5		9
1	6	2			9	8		3
		8			6	2		5
		5	7					
	5			9	2			1
2			5			9		
7		9		3		4		

正確答案 176p

113 魔方陣

日期
時間　　　分

請試著填滿下方魔方陣的空格。橫向、縱向、對角線內數字各別加起來的總和必須相同，在空格中填入數字1～25，每個數字只能填入一次，不得重複。

LEVEL
2

13		25	7	
	9			5
16	15	2		
4	23		20	12
10		14		

正確答案 176p

114 騎士巡邏

請想辦法讓騎士走完所有的格子，並依照騎士行經格子的順序填入數字。參考西洋棋的規則，騎士必須往上下左右方向，跳過1格的對角線位置移動（路徑會呈現L形）。

LEVEL
2

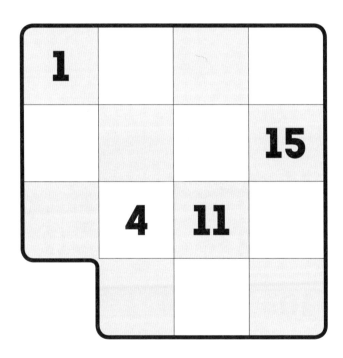

正確答案 176p

日期

時間　　　　分

請配合題目中的運算符號填入數字，讓最後計算出來的結果與右側、下方的數字相等。空格中必須填入數字1~9，每個數字只能填入一次，不得重複。

LEVEL
2

6	+		+		=	17
+		+		+		
	+	7	−		=	12
−		−		−		
	+		−	1	=	8
=		=		=		
10		11		4		

正確答案 176p

數獨

日期

時間　　　分

請試著填滿下方數獨題目的空格。分別在每個3×3區塊中填入數字1～9，橫向與縱向的9個空格中，每個數字只能填入一次，不得重複。

LEVEL
3

	3		9			7		
8		6	5					
	7	2	4	3		1	5	
	5						6	7
7	6	3	2		8			
		9	7	6	5	4	8	
						8	3	
	2		8		7			4
		4	3	1	9	5		

正確答案 176p

126

117 數謎

請在空格中填入數字，讓最後總和等於三角形內所標示的數字。
相鄰的橫向空格數字加總，必須等於空格左邊三角形內的數字；
相鄰的縱向空格數字加總，必須等於空格上方三角形內的數字。
空格中必須填入數字1～9，相鄰的行列每個數字只能填入一次，
不得重複。

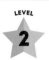

LEVEL
2

正確答案 176p

日期
時間　　　　分

請配合題目中的運算符號填入數字，讓最後計算出來的結果與右側、下方的數字相等。空格中必須填入數字1～9，每個數字只能填入一次，不得重複。

LEVEL
3

	+		+	6	=	23
−		+		−		
	+	7	+		=	15
+		−		+		
	+		+		=	7
=		=		=		
7		13		5		

正確答案 177p

119 數獨

請試著填滿下方數獨題目的空格。分別在每個3×3區塊中填入數字1～9，橫向與縱向的9個空格中，每個數字只能填入一次，不得重複。

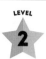

LEVEL
2

	3	2		1		9		6
							4	2
	4	5			9		7	
4			1		8		3	
1			6	5				
	5		7				1	
7	9	1			5			3
5	2			7	3	1		
	6	8	9	4		5	2	

正確答案 177p

129

120 騎士巡邏

請想辦法讓騎士走完所有的格子，並依照騎士行經格子的順序填入數字。參考西洋棋的規則，騎士必須往上下左右方向，跳過1格的對角線位置移動（路徑會呈現L形）。

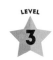

LEVEL
3

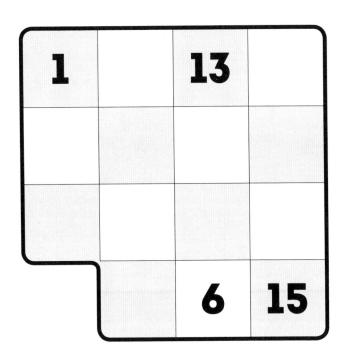

正確答案 177p

121 數謎

請在空格中填入數字，讓最後總和等於三角形內所標示的數字。
相鄰的橫向空格數字加總，必須等於空格左邊三角形內的數字；
相鄰的縱向空格數字加總，必須等於空格上方三角形內的數字。
空格中必須填入數字1～9，相鄰的行列每個數字只能填入一次，
不得重複。

LEVEL
2
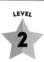

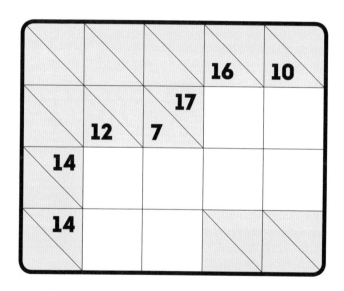

正確答案 177p

請試著填滿下方魔方陣的空格。橫向、縱向、對角線內數字各別加起來的總和必須相同，在空格中填入數字1～25，每個數字只能填入一次，不得重複。

LEVEL
2

7			20	3
25		2	6	14
		15	23	17
13	22	16	4	

正確答案 177p

數獨

請試著填滿下方數獨題目的空格。分別在每個3×3區塊中填入數字1~9，橫向與縱向的9個空格中，每個數字只能填入一次，不得重複。

LEVEL
3

1		2	9					
9	5		8	7	6			2
	7	6	5				9	
	2			9			3	6
	9		6					
3		4		8	7	2		9
5		9	2	4				3
2			3				1	
6	3	8						4

正確答案 177p

日期
時間　　　分

請配合題目中的運算符號填入數字，讓最後計算出來的結果與右側、下方的數字相等。空格中必須填入數字1～9，每個數字只能填入一次，不得重複。

LEVEL
2

	+		−	8	=	1
+		+		−		
	−	7	+		=	2
−		+		−		
	+		−		=	10
=		=		=		
5		21		1		

正確答案 178p

125 數謎

請在空格中填入數字，讓最後總和等於三角形內所標示的數字。
相鄰的橫向空格數字加總，必須等於空格左邊三角形的數字；
相鄰的縱向空格數字加總，必須等於空格上方三角形內的數字。
空格中必須填入數字1～9，相鄰的行列每個數字只能填入一次，
不得重複。

LEVEL

2

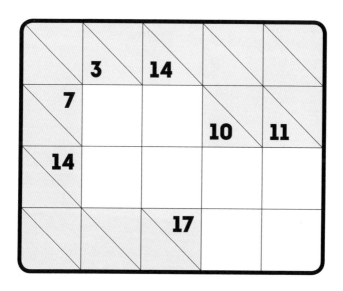

正確答案 178p

日期

時間　　　分

請想辦法讓騎士走完所有的格子，並依照騎士行經格子的順序填入數字。參考西洋棋的規則，騎士必須往上下左右方向，跳過1格的對角線位置移動（路徑會呈現L形）。

LEVEL
3

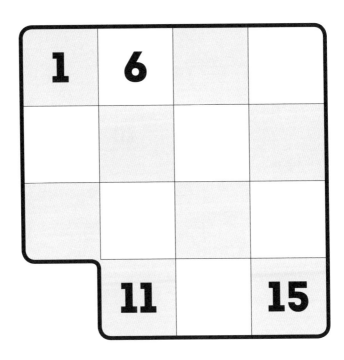

正確答案 178p

127 數獨

請試著填滿下方數獨題目的空格。分別在每個3×3區塊中填入數字1～9，橫向與縱向的9個空格中，每個數字只能填入一次，不得重複。

LEVEL
3

		9						8
6	8		7		1			
	7			9	5			1
3	1						4	
			1			5		
4	6		5					
	2	1			3			7
7			4	1			9	
5		8	9		2	6	1	

正確答案 178p

128 數謎

日期
時間　　　分

請在空格中填入數字，讓最後總和等於三角形內所標示的數字。
相鄰的橫向空格數字加總，必須等於空格左邊三角形內的數字；
相鄰的縱向空格數字加總，必須等於空格上方三角形內的數字。
空格中必須填入數字1～9，相鄰的行列每個數字只能填入一次，
不得重複。

LEVEL
3

			17	13	5
		8			
	16				
26					
17					

138

日期

時間　　　分

請想辦法讓騎士走完所有的格子，並依照騎士行經格子的順序填入數字。參考西洋棋的規則，騎士必須往上下左右方向，跳過1格的對角線位置移動（路徑會呈現L形）。

LEVEL
3

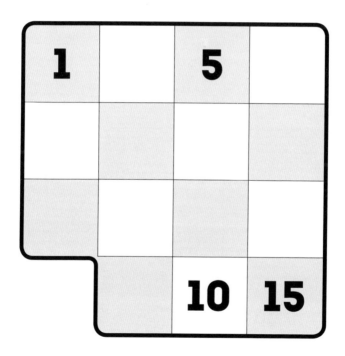

正確答案 178p

日期

時間　　分

請試著填滿下方數獨題目的空格。分別在每個3×3區塊中填入數字1~9，橫向與縱向的9個空格中，每個數字只能填入一次，不得重複。

LEVEL
3

					1			7
1			4		3	8		
3	2		8	6				
5	4				6		8	
	7		5		1	2		
2	1				4		6	
				3	9		2	7
6		5				1		
	3					6		4

正確答案 179p

131 算式數謎

日期

時間　　　　分

請配合題目中的運算符號填入數字，讓最後計算出來的結果與右側、下方的數字相等。空格中必須填入數字1～9，每個數字只能填入一次，不得重複。

LEVEL
3

	+	3	−		=	4
+		+		−		
8	−		+		=	0
−		+		+		
	−		+		=	9
=		=		=		
10		14		11		

正確答案 179p

132 魔方陣

日期
時間　　　　分

請試著填滿下方魔方陣的空格。橫向、縱向、對角線內數字各別加起來的總和必須相同，在空格中填入數字1～25，每個數字只能填入一次，不得重複。

3	20	11	22	
			5	
	1		14	23
19		25	6	2
21	7			

正確答案 179p

133 數獨

請試著填滿下方數獨題目的空格。分別在每個3×3區塊中填入數字1～9，橫向與縱向的9個空格中，每個數字只能填入一次，不得重複。

LEVEL
3

	4		2					
5	7				1		8	4
		8	7	6		3		2
9				7	8			
			3			2		
8		4		5			3	
7		1		2		4		
	8							3
4		5		3		1		9

正確答案 179p

日期
時間　　　　分

請配合題目中的運算符號填入數字，讓最後計算出來的結果與右側、下方的數字相等。空格中必須填入數字1～9，每個數字只能填入一次，不得重複。

LEVEL
3

	+		−	7	=	4
+		+		+		
	+		−		=	5
+		−		+		
	+	5	+		=	20
=		=		=		
16		2		17		

正確答案 179p

135 騎士巡邏

日期

時間　　　分

請想辦法讓騎士走完所有的格子，並依照騎士行經格子的順序填入數字。參考西洋棋的規則，騎士必須往上下左右方向，跳過1格的對角線位置移動（路徑會呈現L形）。

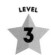

LEVEL

3

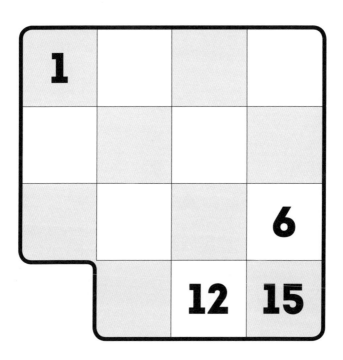

正確答案 179p

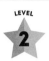

請在空格中填入數字，讓最後總和等於三角形內所標示的數字。
相鄰的橫向空格數字加總，必須等於空格左邊三角形內的數字；
相鄰的縱向空格數字加總，必須等於空格上方三角形內的數字。
空格中必須填入數字1～9，相鄰的行列每個數字只能填入一次，
不得重複。

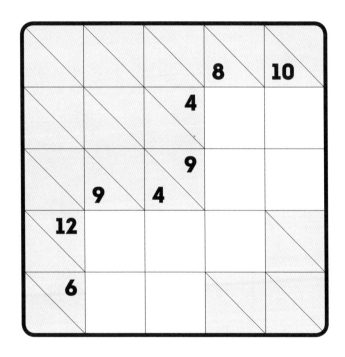

正確答案 180p

137 數獨

日期

時間 分

請試著填滿下方數獨題目的空格。分別在每個3×3區塊中填入數字1～9，橫向與縱向的9個空格中，每個數字只能填入一次，不得重複。

LEVEL

3

7			4	2				
2	9				5		3	4
	5		4	9		2	8	
				4		7		
4	3				6			
1		2			9		6	
		1	8		4			
						6		
9	8	6		2	7			1

正確答案 180p

日期

時間　　　分

請配合題目中的運算符號填入數字，讓最後計算出來的結果與右側、下方的數字相等。空格中必須填入數字1～9，每個數字只能填入一次，不得重複。

LEVEL
3

1	+		+		=	16
+		+		+		
	−	7	+		=	2
+		+		+		
	+		+		=	13
=		=		=		
8		15		22		

正確答案 180p

139 數謎

日期
時間　　　分

請在空格中填入數字，讓最後總和等於三角形內所標示的數字。
相鄰的橫向空格數字加總，必須等於空格左邊三角形內的數字；
相鄰的縱向空格數字加總，必須等於空格上方三角形內的數字。
空格中必須填入數字1～9，相鄰的行列每個數字只能填入一次，
不得重複。

LEVEL
3

			12	20	
		8			
16	13				7
32					
17			11		

正確答案 180p

140 騎士巡邏

請想辦法讓騎士走完所有的格子，並依照騎士行經格子的順序填入數字。參考西洋棋的規則，騎士必須往上下左右方向，跳過1格的對角線位置移動（路徑會呈現L形）。

LEVEL
3

1			

正確答案 180p

魔方陣

日期

時間　　　　分

請試著填滿下方魔方陣的空格。橫向、縱向、對角線內數字各別加起來的總和必須相同，在空格中填入數字1～25，每個數字只能填入一次，不得重複。

LEVEL
2

21	19	10		3
7	13			20
		17		
	6			22
15	2		16	9

正確答案 180p

日期

時間　　　分

LEVEL 3

請試著填滿下方數獨題目的空格。分別在每個3×3區塊中填入數字1～9，橫向與縱向的9個空格中，每個數字只能填入一次，不得重複。

		4	2					9
2							7	
		7	8		6	1		
3	5		6		4			
7	2		4	3	1	6	9	
	4	1			7			8
5			7				2	
8				6	2	9		
								1

正確答案 181p

143 騎士巡邏

請想辦法讓騎士走完所有的格子，並依照騎士行經格子的順序填入數字。參考西洋棋的規則，騎士必須往上下左右方向，跳過1格的對角線位置移動（路徑會呈現L形）。

LEVEL
3

1				

正確答案 181p

日期
時間　　　分

請配合題目中的運算符號填入數字，讓最後計算出來的結果與右側、下方的數字相等。空格中必須填入數字1〜9，每個數字只能填入一次，不得重複。

LEVEL
2

6	+		−		=	9
+		+		−		
	+	7	+		=	20
+		+		+		
	−		+	8	=	10
=		=		=		
18		13		6		

正確答案 181p

145 數謎

請在空格中填入數字，讓最後總和等於三角形內所標示的數字。
相鄰的橫向空格數字加總，必須等於空格左邊三角形內的數字；
相鄰的縱向空格數字加總，必須等於空格上方三角形內的數字。
空格中必須填入數字1～9，相鄰的行列每個數字只能填入一次，
不得重複。

LEVEL
3

正確答案 181p

ANSWER
正確答案

1.

4	6	3	5	1	2
1	5	2	3	4	6
5	2	6	1	3	4
3	4	1	2	6	5
6	3	5	4	2	1
2	1	4	6	5	3

2.

13	2	3	16
12	7	6	9
8	11	10	5
1	14	15	4

3.

2	+	1	+	3	= 6
+		+		+	
4	+	6	+	5	= 15
+		+		+	
9	+	8	+	7	= 24
=		=		=	
15		15		15	

4.

1	6	3
4	✕	8
7	2	5

5.

	17\	10\		19\	5\
\14	8	6	13\ 14	9	4
\24	9	4	8	2	1
		\14	6	8	

6.

1	6	4	2	3	5
3	5	2	4	1	6
4	2	3	6	5	1
6	1	5	3	2	4
2	4	1	5	6	3
5	3	6	1	4	2

7.

8.

7	14	9	4
2	11	16	5
12	1	6	15
13	8	3	10

9.

2	3	1	5	6	4
4	5	6	3	1	2
5	2	3	1	4	6
1	6	4	2	5	3
3	4	5	6	2	1
6	1	2	4	3	5

10.

11.

6	+	5	+	8	=	19
+		+		+		
1	+	2	+	7	=	10
+		+		+		
4	+	3	+	9	=	16
=		=		=		
11		10		24		

12.

13.

3	5	2	4	1	6
1	6	4	3	5	2
4	1	5	2	6	3
6	2	3	5	4	1
5	3	1	6	2	4
2	4	6	1	3	5

14.

13	3	8	10
2	16	11	5
12	6	1	15
7	9	14	4

15.

			14	16
	5	10 / 12	1	9
28	4	9	8	7
9	1	3	5	

16.

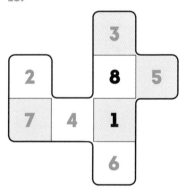

17.

4	+	6	+	9	=	19
+		+		+		
5	+	3	+	8	=	16
+		+		+		
7	+	2	+	1	=	10
=		=		=		
16		11		18		

18.

5	1	2	3	4	6
6	4	3	1	2	5
2	3	1	5	6	4
4	6	5	2	1	3
1	5	6	4	3	2
3	2	4	6	5	1

19.

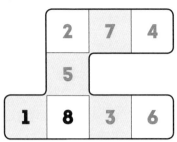

20.

		12	13	16
	16/13	2	5	9
30	6	9	8	7
8	7	1		

21.

3	+	6	+	5	=	14
+		+		+		
8	+	9	+	2	=	19
+		+		+		
1	+	4	+	7	=	12
=		=		=		
12		19		14		

22.

1	14	8	11
15	4	10	5
12	7	13	2
6	9	3	16

23.

8	4	2	7	5	3	9	1	6
3	7	9	6	1	4	2	8	5
6	1	5	2	9	8	3	4	7
5	2	1	3	8	6	7	9	4
7	9	3	1	4	5	8	6	2
4	6	8	9	7	2	1	5	3
9	8	6	5	2	7	4	3	1
2	3	4	8	6	1	5	7	9
1	5	7	4	3	9	6	2	8

24. （正確答案有2個）

2	+	9	+	1	=	12
+		+		+		
5	+	4	+	8	=	17
+		+		+		
7	+	3	+	6	=	16
=		=		=		
14		16		15		

24. （正確答案有2個）

1	+	9	+	2	=	12
+		+		+		
6	+	3	+	8	=	17
+		+		+		
7	+	4	+	5	=	16
=		=		=		
14		16		15		

25.

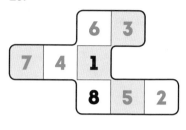

26.

	17			
8	8	12		
12	9	3		
	4	4	6	7
	15	5	4	6
		3	2	1

27.

6	8	4	7	5	1	2	3	9
9	5	7	3	2	8	6	4	1
1	3	2	6	4	9	7	8	5
7	6	8	5	9	3	4	1	2
5	2	3	1	7	4	8	9	6
4	1	9	2	8	6	5	7	3
2	9	5	8	1	7	3	6	4
8	4	6	9	3	5	1	2	7
3	7	1	4	6	2	9	5	8

28.

		3	6
4	7	✕	1
	2	5	8

29.

6	3	12	13
9	16	7	2
15	10	1	8
4	5	14	11

161

30.

2	+	8	+	6	=	16
+		+		+		
7	+	9	+	3	=	19
+		+		+		
4	+	1	+	5	=	10
=		=		=		
13		18		14		

31.

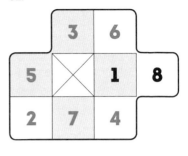

32.

	17	3	21	
15	8	1	6	
				4
19	9	2	7	1
		11	8	3

33.

1	5	2	9	7	8	3	6	4
7	4	9	3	6	1	8	2	5
6	3	8	2	5	4	9	1	7
9	7	5	6	2	3	4	8	1
8	2	6	4	1	5	7	3	9
4	1	3	8	9	7	2	5	6
5	9	1	7	8	2	6	4	3
2	6	4	5	3	9	1	7	8
3	8	7	1	4	6	5	9	2

34.

4	14	5	11
9	7	16	2
15	1	10	8
6	12	3	13

35.

	14	23	
17	9	8	
12	5	7	17
	13	5	8
	12	3	9

36.

7	2	5	1	9	3	4	8	6
4	9	8	6	2	5	3	1	7
3	1	6	8	4	7	2	5	9
2	8	7	3	1	9	6	4	5
1	6	4	2	5	8	9	7	3
5	3	9	7	6	4	1	2	8
6	5	3	4	8	1	7	9	2
8	4	2	9	7	6	5	3	1
9	7	1	5	3	2	8	6	4

37.

1	6	13	10
12	9	4	7
5	2	11	14
	15	8	3

38.

8	+	2	+	9	=	19
+		+		+		
1	+	3	+	7	=	11
+		+		+		
5	+	4	+	6	=	15
=		=		=		
14		9		22		

39.

	16	13	15	18
30	9	8	6	7
15	7	5	1	2
		17	8	9

40.

7	1	5	3	4	2	9	6	8
2	3	9	5	6	8	4	7	1
6	4	8	9	1	7	5	3	2
5	2	1	4	3	9	7	8	6
8	6	4	2	7	5	3	1	9
3	9	7	6	8	1	2	5	4
9	5	6	1	2	3	8	4	7
1	7	3	8	9	4	6	2	5
4	8	2	7	5	6	1	9	3

41.

		13	19
	14 / 10	5	9
22	9	6	7
6	1	2	3

42.

6	5	4	8	9	2	1	7	3
1	2	3	5	6	7	8	9	4
9	7	8	1	4	3	2	5	6
2	3	5	9	1	6	4	8	7
4	6	1	7	5	8	9	3	2
8	9	7	3	2	4	5	6	1
3	8	2	4	7	9	6	1	5
7	1	6	2	8	5	3	4	9
5	4	9	6	3	1	7	2	8

43.

1	8	13	10
14	11	4	7
5	2	9	12
	15	6	3

44.

7	2	9	16
14	11	4	5
12	13	6	3
1	8	15	10

45.

5	8	2	9	1	7	4	3	6
7	3	6	4	2	8	9	5	1
1	4	9	6	3	5	8	2	7
9	2	4	1	7	3	5	6	8
8	1	5	2	6	9	7	4	3
6	7	3	5	8	4	2	1	9
4	6	1	8	9	2	3	7	5
3	5	8	7	4	6	1	9	2
2	9	7	3	5	1	6	8	4

46.

	6	16	
4	1	3	
12	5	7	4
	3	2	1
	7	4	3

47.

7	+	1	+	6	=	14
+		+		+		
8	+	2	+	4	=	14
+		+		+		
5	+	3	+	9	=	17
=		=		=		
20		6		19		

48.

4	5	1	3	8	7	2	6	9
3	8	6	2	9	5	7	1	4
9	7	2	4	1	6	5	3	8
1	2	4	9	5	3	8	7	6
6	9	8	7	2	1	4	5	3
7	3	5	6	4	8	1	9	2
5	1	9	8	3	4	6	2	7
8	6	3	1	7	2	9	4	5
2	4	7	5	6	9	3	8	1

49.

1	6	13	10
12	9	2	5
7	4	11	14
	15	8	3

50.

			6	13
	12	7 / 9	4	5
25	9	6	2	8
4	3	1		

51.

7	8	1	4	5	6	3	2	9
5	3	6	7	9	2	8	4	1
9	2	4	3	1	8	5	6	7
1	4	3	2	7	9	6	8	5
6	9	2	1	8	5	7	3	4
8	7	5	6	4	3	1	9	2
4	5	8	9	6	1	2	7	3
2	1	7	8	3	4	9	5	6
3	6	9	5	2	7	4	1	8

52.

7	+	5	+	6	=	18
+		+		+		
2	+	3	+	9	=	14
+		+		+		
1	+	8	+	4	=	13
=		=		=		
10		16		19		

53.

7	9	2	16
14	4	11	5
12	6	13	3
1	15	8	10

54.

3	5	4	2	9	1	8	7	6
7	1	8	5	4	6	2	3	9
9	2	6	7	8	3	1	5	4
8	6	2	1	3	7	9	4	5
5	4	7	8	2	9	6	1	3
1	3	9	4	6	5	7	2	8
2	8	3	9	7	4	5	6	1
6	9	5	3	1	2	4	8	7
4	7	1	6	5	8	3	9	2

55.

1	8	13	10
14	11	2	5
7	4	9	12
	15	6	3

56.

7	+	1	+	6	=	14
+		+		+		
4	+	3	+	8	=	15
+		+		+		
5	+	2	+	9	=	16
=		=		=		
16		6		23		

57.

8	9	7	1	4	5	3	2	6
5	2	6	9	8	3	1	4	7
3	4	1	2	6	7	5	8	9
1	6	2	4	5	9	8	7	3
4	7	8	3	1	6	2	9	5
9	3	5	7	2	8	6	1	4
6	5	4	8	9	2	7	3	1
2	1	3	5	7	4	9	6	8
7	8	9	6	3	1	4	5	2

58.

	17	12	
16	9	7	16
16	8	1	7
	13	4	9

59.

1	8	12	13
15	10	6	3
14	11	7	2
4	5	9	16

60.

1	6	15	10
12	9	4	7
5	2	11	14
	13	8	3

61.

1	3	5	9	8	2	7	4	6
8	4	6	5	7	1	3	2	9
9	7	2	4	3	6	1	5	8
4	5	8	1	9	3	2	6	7
7	6	3	2	4	8	9	1	5
2	1	9	7	6	5	4	8	3
5	9	7	6	2	4	8	3	1
3	2	1	8	5	7	6	9	4
6	8	4	3	1	9	5	7	2

62.

7	+	1	+	6	=	14
+		+		+		
2	+	3	+	9	=	14
+		+		+		
4	+	5	+	8	=	17
=		=		=		
13		9		23		

63.

1	8	15	10
14	11	4	7
5	2	9	12
	13	6	3

64.

2	6	3	7	4	8	5	9	1
7	8	5	1	2	9	3	4	6
4	9	1	6	3	5	8	7	2
3	2	7	9	8	6	4	1	5
9	1	4	3	5	2	6	8	7
8	5	6	4	1	7	2	3	9
5	7	9	8	6	3	1	2	4
6	4	8	2	7	1	9	5	3
1	3	2	5	9	4	7	6	8

65.

16	5	2	11
9	4	7	14
3	10	13	8
6	15	12	1

66.（正確答案有2個）

3	+	7	+	2	=	12
+		+		+		
4	+	6	+	1	=	11
+		+		+		
8	+	9	+	5	=	22
=		=		=		
15		22		8		

66.（正確答案有2個）

4	+	7	+	1	=	12
+		+		+		
3	+	6	+	2	=	11
+		+		+		
8	+	9	+	5	=	22
=		=		=		
15		22		8		

67.

	9	19	
14	5	9	6
16	4	7	5
	4	3	1

68.

4	5	9	3	7	8	1	6	2
8	7	6	4	1	2	3	9	5
3	1	2	9	6	5	8	7	4
1	2	3	6	4	9	7	5	8
7	6	5	2	8	3	9	4	1
9	4	8	7	5	1	2	3	6
5	3	7	8	2	4	6	1	9
6	8	1	5	9	7	4	2	3
2	9	4	1	3	6	5	8	7

69.

11	2	5	16
14	7	4	9
8	13	10	3
1	12	15	6

70.

1	6	15	10
12	9	2	5
7	4	11	14
	13	8	3

71.

1	+	5	+	3	=	9
+		+		+		
9	+	6	+	8	=	23
+		+		+		
7	+	2	+	4	=	13
=		=		=		
17		13		15		

72.

8	3	2	4	1	7	9	5	6
9	1	7	5	8	6	3	4	2
6	4	5	3	2	9	8	7	1
4	7	6	1	9	8	2	3	5
1	8	3	6	5	2	7	9	4
2	5	9	7	3	4	6	1	8
7	9	1	2	6	5	4	8	3
5	2	4	8	7	3	1	6	9
3	6	8	9	4	1	5	2	7

73.

	11	18	17
23	9	8	6
7	2	1	4
	16	9	7

74.

1	8	15	10
14	11	2	5
7	4	9	12
	13	6	3

75.

9	4	1	7	5	2	6	8	3
2	5	6	1	8	3	9	7	4
7	8	3	6	9	4	1	2	5
6	1	8	3	7	5	2	4	9
5	2	9	8	4	6	3	1	7
3	7	4	2	1	9	5	6	8
4	6	2	5	3	8	7	9	1
8	3	7	9	2	1	4	5	6
1	9	5	4	6	7	8	3	2

76.

2	+	1	+	5	=	8
+		+		+		
7	+	9	+	6	=	22
+		+		+		
4	+	8	+	3	=	15
=		=		=		
13		18		14		

77.

1	15	8	10
12	6	13	3
14	4	11	5
7	9	2	16

78.

1	14	7	10
8	11	4	13
15	2	9	6
	5	12	3

79.

1	8	2	9	3	4	5	6	7
9	5	3	8	7	6	1	4	2
4	7	6	5	1	2	3	9	8
8	2	1	4	9	5	7	3	6
7	9	5	6	2	3	4	8	1
3	6	4	1	8	7	2	5	9
5	1	9	2	4	8	6	7	3
2	4	7	3	6	9	8	1	5
6	3	8	7	5	1	9	2	4

80.

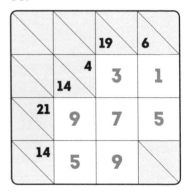

81.

4	+	1	+	3	=	8
+		+		+		
2	+	7	+	9	=	18
+		+		+		
6	+	5	+	8	=	19
=		=		=		
12		13		20		

82.

1	12	7	10
6	9	4	13
15	2	11	8
	5	14	3

83.

8	1	2	7	3	9	4	5	6
5	9	3	6	2	4	7	1	8
4	6	7	8	1	5	2	9	3
7	4	8	9	6	3	1	2	5
9	2	6	4	5	1	3	8	7
1	3	5	2	7	8	6	4	9
2	8	1	3	9	6	5	7	4
6	5	9	1	4	7	8	3	2
3	7	4	5	8	2	9	6	1

84

11	18	25	2	9
10	12	19	21	3
4	6	13	20	22
23	5	7	14	16
17	24	1	8	15

85. （正確答案有 2 個）

7	+	1	+	8	=	16
+		+		+		
6	+	4	+	2	=	12
+		+		+		
3	+	5	+	9	=	17
=		=		=		
16		10		19		

85. （正確答案有 2 個）

7	+	1	+	8	=	16
+		+		+		
4	+	6	+	2	=	12
+		+		+		
5	+	3	+	9	=	17
=		=		=		
16		10		19		

86.

8	4	2	7	5	3	9	1	6
3	7	9	6	1	4	2	8	5
6	1	5	2	9	8	3	4	7
5	2	1	3	8	6	7	9	4
7	9	3	1	4	5	8	6	2
4	6	8	9	7	2	1	5	3
9	8	6	5	2	7	4	3	1
2	3	4	8	6	1	5	7	9
1	5	7	4	3	9	6	2	8

87.

1	14	5	10
8	11	2	13
15	4	9	6
	7	12	3

88.

1	5	2	9	7	8	3	6	4
7	4	9	3	6	1	8	2	5
6	3	8	2	5	4	9	1	7
9	7	5	6	2	3	4	8	1
8	2	6	4	1	5	7	3	9
4	1	3	8	9	7	2	5	6
5	9	1	7	8	2	6	4	3
2	6	4	5	3	9	1	7	8
3	8	7	1	4	6	5	9	2

89.

9	+	7	+	5	= 21
+		+		+	
3	+	1	+	2	= 6
+		+		+	
4	+	8	+	6	= 18
=		=		=	
16		16		13	

90.

		12	14
	6 / 4	1	5
18	3	6	9
6	1	5	

91.

1	5	3	8	7	2	4	6	9
4	2	9	3	6	1	5	7	8
6	8	7	5	4	9	2	3	1
7	9	5	6	3	4	8	1	2
3	6	8	2	1	5	9	4	7
2	1	4	9	8	7	3	5	6
5	3	1	7	9	8	6	2	4
9	7	6	4	2	3	1	8	5
8	4	2	1	5	6	7	9	3

92.

1	12	5	10
6	9	2	13
15	4	11	8
	7	14	3

93.

7	+	8	+	3	= 18
+		+		+	
2	+	4	+	5	= 11
+		+		+	
1	+	9	+	6	= 16
=		=		=	
10		21		14	

172

94.

8	15	21	17	4
22	19	3	10	11
5	6	12	24	18
14	23	20	1	7
16	2	9	13	25

95.

4	5	2	1	9	6	3	7	8
1	9	7	8	3	2	6	4	5
6	3	8	5	4	7	1	2	9
8	6	5	4	2	1	7	9	3
9	1	4	7	5	3	2	8	6
7	2	3	9	6	8	5	1	4
3	8	6	2	1	4	9	5	7
5	7	1	3	8	9	4	6	2
2	4	9	6	7	5	8	3	1

96.

1	+	4	+	7	=	12
+		+		+		
2	+	3	+	6	=	11
+		+		+		
8	+	9	+	5	=	22
=		=		=		
11		16		18		

97.

20	14	1	22	8
2	23	10	19	11
9	16	12	3	25
13	5	24	6	17
21	7	18	15	4

98.

1	14	7	10
8	11	4	15
13	2	9	6
	5	12	3

99.

5	7	6	4	3	8	9	2	1
3	4	2	6	9	1	7	8	5
1	8	9	2	5	7	3	6	4
6	3	7	8	2	4	1	5	9
4	2	5	1	7	9	8	3	6
9	1	8	3	6	5	2	4	7
8	9	3	5	1	6	4	7	2
2	6	1	7	4	3	5	9	8
7	5	4	9	8	2	6	1	3

100.

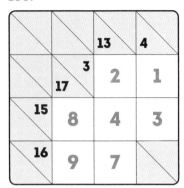

101.

6	+	5	+	2	=	13
+		+		+		
9	+	7	+	4	=	20
+		+		+		
3	+	1	+	8	=	12
=		=		=		
18		13		14		

102.

5	2	3	4	1	8	6	9	7
1	8	9	3	6	7	2	5	4
4	7	6	9	2	5	8	3	1
9	3	7	6	8	4	5	1	2
6	4	2	1	5	3	7	8	9
8	1	5	7	9	2	4	6	3
3	5	8	2	4	9	1	7	6
2	9	1	8	7	6	3	4	5
7	6	4	5	3	1	9	2	8

103.

1	12	7	10
6	9	4	15
13	2	11	8
	5	14	3

104.

21	7	18	15	4
13	5	24	6	17
9	16	12	3	25
2	23	10	19	11
20	14	1	22	8

105.

2	–	1	+	6	=	7
–		+		–		
9	–	5	–	4	=	0
+		+		+		
8	+	3	+	7	=	18
=		=		=		
1		9		9		

106.

5	1	6	3	7	8	2	9	4
3	9	8	5	4	2	6	7	1
4	2	7	1	6	9	8	5	3
7	3	2	6	9	1	5	4	8
9	6	4	7	8	5	1	3	2
8	5	1	2	3	4	9	6	7
6	4	5	8	1	3	7	2	9
1	7	9	4	2	6	3	8	5
2	8	3	9	5	7	4	1	6

107.

Kakuro grid with clues: 15, 6, 10, 13, 6, 4, 13, 16, 6, 3, 1, 2, 24, 5, 7, 4, 8, 23, 8, 9, 6

108.

5	−	8	+	7	=	4
+		+		−		
2	+	9	−	6	=	5
+		+		+		
4	+	3	−	1	=	6
=		=		=		
11		20		2		

109.

6	4	1	5	9	3	7	2	8
7	5	8	2	6	4	3	9	1
9	2	3	8	1	7	5	4	6
3	9	2	1	5	8	4	6	7
1	6	7	3	4	2	9	8	5
5	8	4	6	7	9	1	3	2
8	3	5	9	2	1	6	7	4
2	7	6	4	3	5	8	1	9
4	1	9	7	8	6	2	5	3

110.

1	14	5	10
8	11	2	15
13	4	9	6
	7	12	3

111.

2	+	9	−	4	=	7
+		+		−		
3	+	7	−	1	=	9
+		−		+		
6	+	5	+	8	=	19
=		=		=		
11		11		11		

112.

8	9	7	1	4	5	3	2	6
5	2	6	9	8	3	1	4	7
3	4	1	2	6	7	5	8	9
1	6	2	4	5	9	8	7	3
4	7	8	3	1	6	2	9	5
9	3	5	7	2	8	6	1	4
6	5	4	8	9	2	7	3	1
2	1	3	5	7	4	9	6	8
7	8	9	6	3	1	4	5	2

113.

13	1	25	7	19
22	9	18	11	5
16	15	2	24	8
4	23	6	20	12
10	17	14	3	21

114.

1	12	5	10
6	9	2	15
13	4	11	8
	7	14	3

115.

6	+	9	+	2	=	17
+		+		+		
8	+	7	−	3	=	12
−		−		−		
4	+	5	−	1	=	8
=		=		=		
10		11		4		

116.

1	3	5	9	8	2	7	4	6
8	4	6	5	7	1	3	2	9
9	7	2	4	3	6	1	5	8
4	5	8	1	9	3	2	6	7
7	6	3	2	4	8	9	1	5
2	1	9	7	6	5	4	8	3
5	9	7	6	2	4	8	3	1
3	2	1	8	5	7	6	9	4
6	8	4	3	1	9	5	7	2

117.

		8	16
13	11 / 4	2	9
25 / 9	3	6	7
5 / 4	1		

118.

9	+	8	+	6	=	23
−		+		−		
3	+	7	+	5	=	15
+		−		+		
1	+	2	+	4	=	7
=		=		=		
7		13		5		

119.

8	3	2	4	1	7	9	5	6
9	1	7	5	8	6	3	4	2
6	4	5	3	2	9	8	7	1
4	7	6	1	9	8	2	3	5
1	8	3	6	5	2	7	9	4
2	5	9	7	3	4	6	1	8
7	9	1	2	6	5	4	8	3
5	2	4	8	7	3	1	6	9
3	6	8	9	4	1	5	2	7

120.

1	4	13	8
10	7	2	5
3	14	9	12
	11	6	15

121.

			16	10
	12	7 / 17	9	8
14	3	2	7	2
14	9	5		

122.

19	5	8	12	21
7	11	24	20	3
25	18	2	6	14
1	9	15	23	17
13	22	16	4	10

123.

1	8	2	9	3	4	5	6	7
9	5	3	8	7	6	1	4	2
4	7	6	5	1	2	3	9	8
8	2	1	4	9	5	7	3	6
7	9	5	6	2	3	4	8	1
3	6	4	1	8	7	2	5	9
5	1	9	2	4	8	6	7	3
2	4	7	3	6	9	8	1	5
6	3	8	7	5	1	9	2	4

124.

4	+	5	−	8	=	1
+		+		−		
3	−	7	+	6	=	2
−		+		−		
2	+	9	−	1	=	10
=		=		=		
5		21		1		

125.

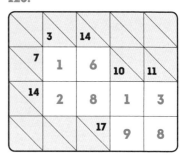

	3	14		
7	1	6	10	11
14	2	8	1	3
		17	9	8

126.

1	6	13	8
12	9	2	5
3	14	7	10
	11	4	15

127.

1	5	9	3	4	6	7	2	8
6	8	3	7	2	1	9	5	4
2	7	4	8	9	5	3	6	1
3	1	5	2	6	7	8	4	9
8	9	2	1	3	4	5	7	6
4	6	7	5	8	9	1	3	2
9	2	1	6	5	3	4	8	7
7	3	6	4	1	8	2	9	5
5	4	8	9	7	2	6	1	3

128.

		17	13	5
	8 / 16	3	4	1
26	7	6	9	4
17	9	8		

129.

1	12	5	8
6	9	2	13
11	14	7	4
	3	10	15

130.

8	5	4	9	1	2	3	7	6
1	6	9	4	7	3	8	5	2
3	2	7	8	6	5	4	1	9
5	4	3	7	2	6	9	8	1
9	7	6	5	8	1	2	4	3
2	1	8	3	9	4	7	6	5
4	8	1	6	3	9	5	2	7
6	9	5	2	4	7	1	3	8
7	3	2	1	5	8	6	9	4

131.

6	+	3	−	5	=	4
+		+		−		
8	−	9	+	1	=	0
−		+		+		
4	−	2	+	7	=	9
=		=		=		
10		14		11		

132.

3	20	11	22	9
12	24	8	5	16
10	1	17	14	23
19	13	25	6	2
21	7	4	18	15

133.

3	4	6	2	8	5	7	9	1
5	7	2	9	1	3	8	4	6
1	9	8	7	6	4	3	5	2
9	2	3	4	7	8	6	1	5
6	5	7	3	9	1	2	8	4
8	1	4	6	5	2	9	3	7
7	3	1	5	2	9	4	6	8
2	8	9	1	4	6	5	7	3
4	6	5	8	3	7	1	2	9

134.

8	+	3	−	7	=	4
+		+		+		
2	+	4	−	1	=	5
+		−		+		
6	+	5	+	9	=	20
=		=		=		
16		2		17		

135.

1	10	5	8
4	7	2	13
11	14	9	6
	3	12	15

136.

137.

7	1	4	2	3	8	9	5	6
2	9	8	6	7	5	1	3	4
6	5	3	4	9	1	2	8	7
8	6	5	1	4	2	7	9	3
4	3	9	7	5	6	8	1	2
1	7	2	3	8	9	4	6	5
3	2	1	8	6	4	5	7	9
5	4	7	9	1	3	6	2	8
9	8	6	5	2	7	3	4	1

138.

1	+	6	+	9	=	16
+		+		+		
4	–	7	+	5	=	2
+		+		+		
3	+	2	+	8	=	13
=		=		=		
8		15		22		

139.

140.

1	4	7	10
12	9	2	5
3	6	11	8

141.

21	19	10	12	3
7	13	1	24	20
4	25	17	8	11
18	6	14	5	22
15	2	23	16	9

142.

1	6	4	2	7	3	5	8	9
2	8	5	9	1	4	3	7	6
9	3	7	8	5	6	1	4	2
3	5	9	6	2	8	4	1	7
7	2	8	4	3	1	6	9	5
6	4	1	5	9	7	2	3	8
5	1	6	7	4	9	8	2	3
8	7	3	1	6	2	9	5	4
4	9	2	3	8	5	7	6	1

143. 正確答案有很多個，這是其中一種解答方式（試著用自己的方法將空格填滿吧）

1	24	9	18	3
14	19	2	23	10
25	8	13	4	17
20	15	6	11	22
7	12	21	16	5

144.

6	+	5	−	2	=	9
+		+		−		
9	+	7	+	4	=	20
+		+		+		
3	−	1	+	8	=	10
=		=		=		
18		13		6		

145.

	12	16	5		
15	4	9	2	12	17
32	8	7	3	5	9
			15	7	8

Thanks to...

本書獻給這世界上獨一無二，
我最親愛的**太太**Yoon Jung，
以及總是支持著我的**兒子**Min Sung。